U0109960

山水畫題詩續集

王建生 著

目次

自序

我於民國九十八年（西元二〇〇九）十二月，在台北上立聯合公司出版《山水畫題詩集》，以我的山水畫題詩命名，從甲申年（西元二〇〇四）至己丑年（西元二〇〇九），約六年時間，收了六百多首題畫詩。本集也是山水畫題詩，從己丑下半年至庚寅年（西元二〇一〇），一年半時間，收錄約四百四十餘首。因為從民國九十八己丑至九十九年庚寅間有一年的休假，又跟山水畫大師井松嶺先生學習山水畫技，畫作多，題畫詩也跟著多。所謂題畫詩，包括單句、偶句、和古體詩，其中以古體題畫詩為多。如此一來，前前後後的詩作，也有一千六百多首。還有部分漏抄、或送人畫作，未及抄錄題詩，不免有些遺憾。

寫詩，畫畫是我的興趣。民國七十幾年（西元一九八一起），我就常常寫詩，主要是古典的，也有現代詩。刊登在《東海校刊》、《東海文學》、《東海文藝》季刊、東海《沃夢》詩刊、《中國文化月刊》，以及《巴壺天追思錄》、《實踐》月刊等等，詩創也將近三十年。而題畫詩，是因為自己繪畫，在畫上題詩，完全是興趣。起初畫四君子（梅、蘭、竹、菊），以後畫山水，也

有二十年。因為每一幅畫題一首詩，隨著歲月的增長，詩作也漸多。出版的詩集有：《建生詩稿》

初集、《涌泉集》、《山水畫題詩集》，以及這本《山水畫題詩續集》。不同於前作《山水畫題詩

集》，是因為這本集子的題畫詩，大部分是己丑、庚寅年作品，因此附上己丑、庚寅年少部山水畫作。

去年四月，從山水畫大師井松嶺先生學習繪畫以來，山水畫技也有很大的進步。以前自己塗

鴉，日子久了，也有些根底。井老師精確的指導技法，加上自己日夜不輟的練習，使自己的畫作，

有了新的風格。因為已經習慣畫一幅畫，題一首詩，有時一天也畫二三幅，詩作也跟著多起來。今

年十一月二十二日上研究所「山水詩研究」課時，博士生梁毓東同學問我，「老師是否有先作詩後

繪畫？」啟動了我的靈感。所以詩集中部分作品是先有詩後有畫，漸達到即詩即畫，有畫即題詩，

詩畫合一的境界。今年，也參加台中各畫會的聯展，深受好評。游理事長慶隆說我進步神速。理事

長夫人開玩笑說，我畫技的進步，簡直像坐雲霄飛車的快。井老師說：「士別三日，當刮目相待。」

本集出版的另一個原因是，秀威科技林世玲主編好意，邀請出版。因為她說秀威科技很樂意出

版詩集。也感謝蔡曉雯主編的協助。所以麻煩中文系張若瑜同學工讀打字，書中的第一本、第二本

等等，是指我用毛筆寫在宣紙上的本子，依照創作時間陸續完成。感謝她辛勤的工作，將原稿順利

完成，才能出這個集子。還要感謝張馨今同學為我山水畫拍照，看來山水畫確已可自娛。

王建生　大度山上　九十九年十二月

壹、己丑年孟秋起

一

山高高　滿地蒿

中有小樹休息　樂陶陶

二

亂柴可為山　山勢高難攀

仰望雖不及　俯視賞樹頑

三

森林貴茂密　郊野林木疏

朗朗幾株樹　便可逍遙居

四

山勢頗蒼蒼　下有樹洋洋

不知人間苦　斯境可徜徉

五

春夏樹青綠　遠山高巍巍

看似亂柴法　郊野心可歸

六

山林亂柴叢　亦自成武雄

不須愁中苦　觀賞心靈通

七

春草碧如煙　秋色景亦妍
四時景物好　觀賞且隨緣

八

林木頗蔥蔥　山嶺高似嵩
郊野有天趣　可作自在翁

九

遠山高低排　近樹大小差
郊野得天趣　自然成和諧

十

山嶺高壁巖　草木山腳籠
閒時足遊賞　遊賞心可通

十一

水自天外奔　急急音聲喧

遠山重疊立　近處草木蕃

十二

遠山有瀑泉　日夜不停喧

近處多草木　似聽鳴管弦

十三

瀑流似瀉洪　日夜聲隆隆

下有幾株樹　作陪至無窮

十四

四季聞濤聲　瀑流度山行

只有杉樹好　聽濤有餘情

十五

遠山水奔流　四季未曾休

近有大松伴　景物更悠悠

十六

歲去歲來苦匆匆　轉眼花謝花又紅

只有青山水常好　松柯相伴至無窮

十七

四季風景異　此處最蔥籠

水從遠山瀉　奔流山河中

十八

山勢頗偉嵬　瀑流日夜來

松枝立山腳　一心甘作陪

十九

群山常悠悠　瀑泉日夜流

青松可為伴　何必有他求

二十

湍水日夜流　千古皆悠悠

長年有松伴　清境不成愁

二十一

青山何蒼茫　水瀉瀑流長

四季常如此　自然可徜徉

二十二

山青青　樹青青

遠近山樹終年青

瀑流奔不停

二十三

天外奔流泉　喧聲如管絃

朝暮可為伴　不須覓園田

二十四

山峻泉流急　傾瀉至無涯

山坡幾株樹　日夜守排排

二十五

飛泉奔不停　依山曲折形

近處山坡地　有樹常青青

二十六

遠山層層立　松根立蒼巖

無論寒暑變　常青真不凡

二十七

我愛松樹根　立足蒼巖垣

遠近山皆好　時時慰心魂

二十八

我愛青松立巖崖　四時不謝令人懷

遠山渺渺亦好景　不須尋覓繁華街

二十九

青翠孤松似蒼龍　盤根錯結在岩峯

更有遠山好景緻　時時陪伴如相從

三十

青松植壁常蒼蒼　遠山縹緲亦茫茫

不問人間愁苦事　春秋只見樂安祥

三十一

蒼巖多峭峭　屈曲似斧形

飛泉從天降　流聲若玉鈴

三十二

山中有好景　山形如劍龍

終年藏雲氣　水出聲淙淙

三十三

近山脊骨如刀壁　遠山縹緲意朦朧

泉流飛奔無停歇　水花起滅頃刻中

三十四

泉飛四季春　峻山高入神

只有雲嵐氣　交會在天津

三十五

山川無定勢　成形自然佳

山嶺高壁立　瀑流奔水涯

三十六

青山且濛濛　近處草木蔥

任意四季變　山雲變化豐

三十七

遠處有峻山　近處林木斑

賞景可酌酒　了以消清閒

三十八

百里高山峯峯立　眺望遠處尋人蹤

前人今人若流水　前山後山永相從

三十九

我愛高山青　也愛花木馨

郊野有天趣　美景我心寧

貳、己丑年仲秋月起

一

瀑流急　高山青

遠山縹緲似繁星

二

春秋草木盛　碉底尤蔥濛

遠山何渺渺　近山斧劈功

三

野外山寂靜　奔流泉涓涓
岡巒無盡遠　深山築屋眠

四

遠處山　近處山　遠近山巒不同顏
雲相攀　水潺湲　日夜相擁不曾閒

五

遠山且朦朧　近處山勢雄
飛泉直瀉下　沿岸草木豐

六

山高且峻雄　飛泉奔隆隆
遠山渺無際　四時雲霧濛

七

好山層層佳　遠山渺渺無涯

近水波�漾　日夜令人懷

八

瀑流爭喧急　山中有餘閒

九

瀉出曲折水　飛流傍雲根

前山後山繁　其勢如驚奔

十

秋去冬又至　山嶺常蔥籠

百丈飛泉水　泉流氣勢雄

十一

有水四時春　峻山景緻新

青松坡地翠　斯土烟霞親

十二

瀑流四季奔　流注山坡墩

搖曳青松翠　相與枕石根

十三

寒雲抱青山　山在有無間

近岸垂絲柳　家在小橋邊

十四

柳條絲絲細　風來卻迷濛

人家不遠處　小橋少行蹤

十五

山蒼蒼　水茫茫

築室溪邊可徜徉

小橋細　柳絲長

溪岸綠柳齊飛揚

十六

小橋流水人家

柳條絲絲拂岸

十七

柳條絲絲細　臨岸飛薄綃

橋下溪流急　假日可逍遙

十八

瀑流直下三千尺　奔馳巖間入石潭

欲滴蒼然松鎖翠　濤聲不絕酒半酣

十九

巖間嶺多崇　奔流氣勢雄

搖曳青翠樹　因風舞無窮

二十

綠柳千絲縷　夾岸自飛舞

假日盪槳遊　溪山難更數

二十一

溪畔柳如煙　遠處欲黏天

春風因時起　家家盼新年

二十二

一溪煙柳萬絲垂　絲絲柳條弄春遲

春光嫵媚遊客少　可以盪槳足遊思

二十三

尋山攬勝沿溪往　笑對山景不須歸

高巖千仞山影微　奔流直入翠綠圍

二十四

無論朝與暮　松雲臥其間

山中有天趣　流水自潺潺

二十五

青山濃　草木豐　瀑水奔流瀉淙淙

可以尋覓仙境訪仙蹤

二十六

滿眼風光自悠悠　飛瀑滾滾曲折流

獨立蒼松姿態好　山山水水夢中求

二十七

山中富野趣　流水自潺潺

無論朝與暮　望之逐歡顏

二十八

山峯且連綿　連綿至天邊

山深可藏臥　四季花木妍

二十九

四季常交替　冬去春又來

飛流水勢漲　花在山谷開

三十

近山山壁立　遠山雲團濕

蒼蒼松樹林　山嶺中熠熠

三十一

松樹立山陂　昂然且多姿

青山常年好　相伴不分離

三十二

遠山近山皆好顏　近水遠水等悠閒

只有郊外天然景　草木綠水色彩斑

三十三

山高有幾許　高高難登攀

只有松枝好　隨風弄舞般

三十四

好山兼好水　四季常溶溶

山深蒼松老　不怕冬雪封

三十五

山岡勢如割　截成片片豁

頂峯松樹林　搖曳生潑潑

三十六

不在山中住　時繫山與泉

夢想築水榭　吟作山水篇

三十七

歲月時時遷　山中有好妍

遠近高低樹　濛濛雜雲煙

三十八

高低樹　迷迷濛濛草木斑

遠近山　草木繁盛難躋攀

築水榭　在水彎　趁悠閒

日日觀看水潺潺

三十九

水榭傍山立溪斜　轉冬入春處處花

寒林常有雲嵐氣　吟作詩篇醉流霞

四十

群山攔不住　飛泉勢奔洪

直至深磵谷　淳蓄成水宮

四十一
山峯如壁立　高低不相齊
山巔白雲接　飛泉奔谷谿

四十二
荒山有野趣　林深涌流泉
泉流不曾息　林木春更妍

四十三
荒野好風景　山深出飛泉
泉過叢林樹　注入土坡邊

四十四
山深泉流急　林莽頗蒼蒼
屋築叢林裏　山川好徜徉

四十五

老松立高崗　枝葉莽蒼蒼

山深飛泉急　急流繞山牆

四十六

遠山重　林木濃　噴出泉流聲淙淙

曲鐵松　如虯龍　立在壁上常融融

四十七

我心素已淡　乘舟江山遊

大江日夜流　一去邈悠悠

圖仿林崇漢　刊在《聯合報》二月三日

四十八

乍見青蔥碧　雲嵐峭石間

流連百丈瀑　淡爾一身閑

四十九

遠處峯縹緲　疑有住神仙

近處見飛泉　泉流常涓涓

五十

雲層常緲緲　幻化如太虛

山深瀑泉急　傾瀉千仞餘

五十一

大江水浩渺　日夜泛波瀾

岸邊山砥柱　屹立長年安

圖仿林崇漢

五十二

飛泉峯巒瀉　流至山谷間

青松立寒山　枝幹美姿顏

五十三

飛泉過林陰

山深泉亦深

處士擇居住　浸潤天之音

五十四

山峻高而與天接兮　草木放曠而與雲霧齊

斯天地之悠悠兮　入深山而為之迷

叁、庚寅年 第一本

一

左面斧劈山　山路遠且艱

步至最高處　築室三二間

二

遠山在雲端　縹緲凜生寒

築室山邊好　菜根可飽餐

圖送崔勇慧先生（化工系畢業生）

三

遠處青山隱　近處霧霏霏

築舍山旁好　春秋醉翠薇

四

遠山凜生寒　縹緲在雲間

築室茅屋好　安恬菜根餐

五

蒼蒼花木好　紅綠滿山同

飛泉日夜下　翠滴在溪中

六

絕壁有泉流　喧聲未曾休

山高插雲入　日月常悠悠

七

雲來山空濛　雲去氣象雄

變化無窮已　陶然樂山翁

八

不需求仙境　此景難忘情

遠處峰縹緲　近處山崢嶸

九

山峻高且遠　上與天相連

翠嶂與巨石　屹立在溪邊

十

近處松幹美　日夜依山傍

遠山莽蒼蒼　飛泉奔馳忙

十一

赤壁石色丹　非曹戰敗灘
東坡登磯上　遠望水波瀾
昔日俊人物　轉眼如夢殘
東坡為幽人　孤鴻留影單
有恨無人省　只得隨境安
月圓月又缺　長江水不乾
不因增歲月　天地變窄寬
俗事何足擾　逍遙得道歡

仿武元真〈赤壁圖〉圖送南京大學莫礪鋒教授

十二

山勢高巍峨　坳處花木多
旁有桃源里　打槳唱漁歌

十三

我愛青翠之山峰　日日高歌山萬重

白雲依偎不捨棄　生生世世願相從

十四

雲霧磵谷滿　早起須啼雞

山中曲路遠　草木四時萋

十五

高山飛泉急　松伴芳滿庭

松幹終年青　風來常盈盈

十六

雨餘飛瀑急　喧洩濤濤聲

山邊家尚好　土石未曾傾

十七

老松四季青　溪谷綠盈盈

疊山飛泉水　奔流未曾停

十八

腳下波濤水　水激成點星

山如砥柱形　頂上紅又青

十九

遠流奔似怒　噴出多層雲

疊山積翠好　松幹有餘芬

二十

遠水從天來　崔嵬巨石開

山中紅綠樹　天工好剪裁

二十一

野外山形奇　松如積翠陂

水自天上降　曲折如銀絲

二十二

鬱鬱蒼蒼老松兮在身旁

山復山兮水復水

二十三

山水無窮意　四時皆吉祥

春來草木芳　草堂築夢鄉

二十四

青山無窮遠　山外復有山

飛泉渺無極　下奔多曲彎

二十五

山高瀑水泉　泉流急翩翩

兩側紅綠樹　相看可醉眠

二十六

羣峯各有秀　瀑流瀉其間

桃花源似此　巍峨且大觀

二十七

青松四季濃　高立似盤龍

遠處流水急　隱釣難覓蹤

二十八

遠近層層山　深遠難追攀

山谷疊疊水　清澈九曲彎

二十九

青山常嫵媚　流水自中墜

花木綠又紅　水邊每滴翠

三十

水緩山紆餘　乘舟垂釣魚

青山好水伴　歡樂好家居

三十一

崗山前　水連天

青山綠水四時妍

扁舟作垂釣

閑時可醉眠

三十二

逍遙峯　滴翠濃

山高水遠滾淙淙

三十三

冬寒春暖太匆匆　轉眼鳳凰枝上紅

人間聚散懷憂喜　何如青山之松風

詩圖送九十九年中文系畢業班同學

三十四

遠水忽自天邊來　奔流不歇路漸開

有松作伴常年好　可以在此築高臺

三十五

遠山莽蒼蒼　深藏流水長

瓊珠直傾瀉　青松草木芳

三十六

山坡點點如天星

山青青　水青青　紅綠花草相送迎

三十七

遠山飛泉流　雲深邈悠悠

山中可居住　閒看雲沈浮

三十八

翠松終年青　飛泉流不停

山水無窮好　生活甘淡寧

三十九

山深雲橫絕　巨石立如鐵

谿谷飛泉流　草木雲嵐滅

四十

谿谷源流深　峯頂雲沈沈

崗山石雄立　傾聽流水吟

四一

仙手善妙算　難算有此山

雲嵐巨山立　流水九曲彎

四二

大山翡翠籠　四季晦明同

五雲常繚繞　飛泉掛碧空

四三

四季山峯青　山腳歸雲停

瀑水星河落　大地自有靈

四四

遠望蒼山峻且雄　綠碧山水圖畫中

水流磵谷雲漂泊　自去自來不知終

四五

住家烟霞鄰　家家草木春

碧山夾流水　細帶如翻銀

四六

蜀道難上天　雲霧與纏綿

飛鳥愁難渡　漁舟作翩翩

四七

巨山突兀上空虛　　層層疊疊千山殊

磵谷碧水自山後　　水雲相雜似有無

四八

漁夫時盪槳　　一溪滿地春

山中草木盛　　偏驚節候新

四九

水從天遙落　　噴虹但迂迴

江山如畫裏　　山巖石裂開

五十

青山橫嶺斜　　草木春來佳

閑居草堂日　　談笑過生涯

五一

山青青　水清清
看山看水自怡情

五二

奔流桃源谷　逍遙似蓬萊
杳杳蒼山好　瀑流自中開

五三

翠巒飛泉出　遠近皆可觀
高處凜生寒　山居草木丹

五四

郊外青蔥嶺　四季常嫣然

五五

山深泉晶瑩　樹密雲多情
寄宿泉流處　傾聽弦歌聲

五六

天地萬象春　飛泉瀉白銀
攜手踏青去　處處一番新

五七

山川無定式　巍峨態自佳

五八

高山龍角蔥　沉浮在碧空
松幹倚山立　白雲逐松風

五九

山中多白雲　去來且紛紛

愛戀山松好　時時依戀君

六十

山松經年好　圍繞成衣裙

山嶺多白雲　四處且紛紛

六一

翠松樹　少人知

立山上　雲卷舒

去來遲　只有山雲常相知

六二

山形似斧劈　山勢層層高

流水從天降　來處自迢迢

六三

山峯橫立而白雲相纏

六四

山高凜凜寒　飛泉空中盤

山脊時忽現　留待早晚看

六五

萬象一番新　草木自在春

高嶺疊碧翠　飛泉下九垠

六六

春深草木長　層巒蓋翠芳

碧山飛來水　清風送微涼

六七

飛泉奔流急　蜿蜒似盤龍

六八

飛來天邊水　醉臥綠陰中

春日滿山碧　深淺各不同

六九

林木莽蒼蒼　高立在雲旁

瀑水出山後　作陪百花香

七十

春深滿麗華　立屋讀書家

瀑水出山後　枕夢至無涯

七一

泉水從天降　兩側花映紅

春深樹蔥籠　綠碧青盤空

七二

冬去春來苦匆匆　山上花木綠轉紅

飛流直下三千尺　晝夜不停指向東

七三

春滿大地氣象雄　碧草綠樹遍山紅

只有白雲與流水　時時作伴去來東

七四

山中好隱逸　四季花木香
口渴挹泉水　飢餓餐芬芳

七五

草木鬱蔥蔥　築屋作行宮

七六

山中歲月長　群山莽蒼蒼
春來花開早　冬至草木黃

七七

山高深窈冥　草木常碧青
潺潺水不斷　春來花娉俜

七八

山深莽蒼蒼　水雲白茫茫
中有悠閒客　隱臥築山堂

七九

山深草木深　層層入密林
白水谷中出　奔流似琴音

八十

草木年年綠　春深綠轉濃
忽見銀河水　瀉下山數重

八一

山中花木深　遠近皆茂林
流水不曾斷　潺潺成曲音

八二

春花朵朵紅　開在碧幽叢

蜿蜒流水曲　奔濤似飛虹

八三

山高無窮遠　渺遠至天邊

近處松楨幹　妙舞清影翩

八四

老松常青青　枝幹拂水迎

遠山莽蒼綠　山外天潔明

肆、庚寅年　第二本

八五

閑花淡淡香　隔窗看山雲

遠處峯縹緲　相約酌清樽

八六

清風常拂松　松濤舞玲瓏

山高或遠近　春雲已幾層

八七

閑花淡淡香　棲身築草堂

山勢高且渺　相看兩相忘

圖送中文系畢業系友陳妍妏同學

八八

春山青碧綠　遠水渡翠河

奔流無窮已　築室看綠波

八九

春晚山矇矓　青碧中搖紅

飛泉水不斷　水雲且溶溶

九十

我愛青山醉流霞　青碧山中處處花

泉水潺潺似銀漢　棲身此處是仙家

九一

山中景物奇　花木列參差

松側飛泉水　奔流滄海涯

九二

春來遍山紅　夏天日照充

秋深楓葉好　寒盼日旭東

九三

最難忘山水　遠近皆迷離

雲來雲歸去　穿梭如鬢絲

九四

米點有大小　清濁分蕭疏

樹茂須墨趣　遠景帶模糊

九五

米點山水好　難覓此芳蹤

九六

忘卻俗世青白眼　沉浸山林愛清虛

綠樹芳草風淡淡　築屋水邊好深居

九七

雲起山變化　如夢又如詩

山好如圖錦　草木各有姿

九八

雲多天地暗　水潤捕魚遙

山中花草茂　夜靜聽蟲號

九九

青山為依傍　白雲肯相依

一〇〇

山高雲遠　遠處人烟

一〇一

花開滿園春

一〇二

雲山常相抱　兩情永依依

一〇三

雲水兩蒼茫　山中日月長

一〇四

山中頗蒼莽　風調似輞川

邵平若來此　應可作瓜田

一〇五

高崗山外渺　遠景晚來明

一〇六

春夏草木芳　山巒透晴光

朝夕雲來往　引杯學楚狂

一〇七

山巒起伏美　開窗對青雲

一〇八

山總是被雲矇住了眼

甚至

沉沒其中　失了我

一〇九

雲去雲來兩匆忙　眷戀青山情意長

只有青山長年好　永遠依偎在身旁

一一〇

白雲有本性　翛然自去來
只要青山在　日夜雲盤徊

一一一

迷戀玉山的雄美
濤濤不盡的白雲

一一二

山樹春夏好　雲嵐亦相宜
瀑水終年注　長流未停時

一一三

連綿不盡的山
是白雲的依戀

一一四

無垠白雲　何須買

青山矗立　雲自歸

一一五

句須人未道　語語出肺肝

山雲時時美　陰晴眾豁丹

一一六

山嶺疊高峻　林木長青青

中有飛泉水　流注雲溟溟

一一七

山高樹茂花色幽　雲靄圍屋似迷樓

飛泉奔下三千尺　流至低處水悠悠

一一八

半山陰　半山陽　長長流水細又長

二三屋　草木芳　讀書休閒有蘭堂

一一九

白雲深處住仙翁　萬里千山有路通

雲生雲滅盡在眼　試看凡俗正濛濛

一二〇

白雲何縹緲　來去常匆匆

遠山似浮玉　玉山青翠峯

一二一

白雲縹緲總茫茫　群峯矗立兩相忘

如此仙境何處覓　心靈深處有仙鄉

一二二
雲濤似浪捲　浮沉蓬萊間

一二三
雲山只相戀　不愁人間忙
山巒層層立　花木處處香

一二四
山中雲氣重　景色頗迷離

一二五
垂釣山水間　其樂亦足矣

一二六
盪舟山水間　自然有天趣

一二七

青山多　墨點更多

一二八

青松立高崗　熠熠生輝光
遠處水縹緲　四時奔流忙

一二九

青松與雲通　其姿如虬龍
遠水奔流急　春秋無始終

一三〇

青山好風采　貞士常幽居

一三一

不知有此境　百里浮瑞雲

繽紛列雜樹　雞犬不相聞

一三二

風雲變化幻　由他去

心有陽和　自在春

一三三

山深白雲深

兩情常依依

一三四

山迷濛　雲迷濛

山雲迷濛境空濛

一三五

高山上　山模稜　飛泉直下路難登

荒野外　屋重重　閑看山水酒幾升

一三六

白雲忽出沒　浮沉醉老松

所見黃嶽峯　高低自不同

一三七

漁村有好景　春夏最相宜

一三八

卜境居山與雲　未料是仙鄉

一三九

朗朗晴光水溶溶　山高水潤盪舟同

遙看山中花遍放　星點花朵影搖紅

一四〇

遠峯白雲抱　日月不分離

家在河川湄　乘舟任所之

一四一

野外有天趣　山水自成文

一四二

山常青兮水流長　不問春秋冬夏陽

不問人心多險峻　此可安身看炎涼

一四七

山山疊翠綠　四季未曾分

流水似有意　奔落在荒村

一四八

松老橫空立　舍邊烟雲濛

臺灣有好景　在此圖畫中

一四九

水流入碉谷　幽幽隱翠圍

山高樹隱微　朝夕有晴輝

一五〇

山中四季好　冬暖夏清涼

一五一

山中郁青青　雙水流自清

花香與草色　共傳小屋聽

一五二

山遠草木渾　近景繁子孫

茅屋棲亦足　烟嵐滿朝昏

一五三

風雨欲來時　墨雲且參差

山中淘淘水　奔瀉何須思

一五四

山頭似浮甕　雲深抱山深

一五五

山川有此境　當可稱之奇

老松高崗上　茅屋暫可棲

一五六

小景山水亦足棲

一五七

山野花開盛　遍山皆欲紅

流水落山澗　潺潺過花叢

一五八

千重山　千層雲

山在　雲成群

一五九

林木可盤潛　閑時看飛泉

一六十

山在　雲常依

不論清朝與黃昏

一六一

雲山本自閑　流水自潺潺

山村最為樂　橋畔看波瀾

一六二

瀑流飛湍　山景依然

一六三

山中景色好　四時皆如春

一六四

林木常蔥籠　其色與天通

林深幾住戶　幽居樂無窮

一六五

天雲欲作黑　風雨欲來時

飛瀑似傾瀉　水漲憂其危

一六六

野外罕人事　山水共相歡

一六七

夢中有山水　醒來作畫圖

山長百餘里　遠看似有無

一六八

川雲隨山轉　似覓居住歸

山河無盡意　白雲亦依依

一六九

山雲無窮意　情思總縣縣

一七〇

夏日正炎炎　火傘掛屋簷

觀賞秀山水　心境可安恬

伍、庚寅年　第三本

一

野外有奇樹　生長十餘年

不受人伐剪　高聳入雲天

二

野外茅屋　可以安居

三

群山有百里　起伏連縣長

叢林中茅屋　幽人之故鄉

四

小山村　綠陰屯

假日休閒看日曬

五

水自山外來　越過諸山崖

潺潺流不斷　居此似蓬萊

六

我醉山花紅

七

有人愁遠山　有人醉春閑

此圖飽足覽　悠悠渡愁關

八

有山又有水　心情即歡愉

閑時可垂釣　讀書學賢儒

九

山中可潛盤

十

山清水又閑　幽居自得趣

十一

山巖瀑流長

十二

幽人潛居處　山雲多濛濛

十三

飛瀑不停留　小洲似沉浮

岩石中叢樹　枝椏高於樓

十四

青黛團團繞　幽居擊節歌

山中雲霧多　草木似網羅

十五

嶺上有人家

十六

時光順水流　奔騰無止休

山中墨綠好　碧雲伴白頭

畫送中山大學劉昭明教授

十七

山雲無盡意　綿綿又長長

日月星斗換　仙居樂徜徉

十八

擇屋山水曲　終年樂陶陶

十九

草木綠油油　江流水悠悠

山高可棲止　忘爾人間愁

二十

山中青綠水　依山轉其形

愛此婀娜意　相伴永不停

二十一

雲癡戀著山　無止無盡

二十二

水清淺　山青青　山水清兮景象明

霧隱南山兮　打漁砍柴生活寧

二十三

山蒼蒼兮水茫茫　浮生做甚兮日夜忙

仁義之人兮高士隱　看慣世間兮炎涼

二十四

水自山磵出　飛泉凜生寒

曲折繞赤壁　衝過重重關

二十五

草木年年綠　垂釣作生涯

二十六

碧峯飛流水　不知何所終

野外有天趣　處處開花紅

二十七

一潭曲折水　去來總相迎

山野常青青　草木最含情

二十八

山左多礁石　山右靜少波

山上野花燦　不樂復如何

二十九

山中草木好　年年似春生

飛泉流不斷　日夜響珮聲

三十

傾聽山水之清音

三十一

山松立高崖　崖壁層層臺

遠處有潭浦　水流激蒼苔

三十二

團扇山水　松立高崗

三十三

群山無法擋　飛泉日夜奔

三十四

山泉常在兩山間

三十五

好似少女之衣裙

半雲圍住山半身

一半山　一半雲

三十六

長流日夜忙

三十七

山嵐朝晚佳　草木吐芳華

白雲來天際　作伴野人家

三十八

千尺水來悠悠　未停留

登臨可遠望　陋室勝高樓

三十九

泉流傍山飛　但去不復歸

坡地築茅舍　朝夕賞晴暉

四十

山遠有奇趣　野花常嫣然

四一

郊外頗幽寂　天趣在自然

飛雲忙日夜　蟲鳴似管弦

四二

郊外多林木　直立莽蒼間

飄紗雲嵐氣　漫步玉峯前

四三

山高氣象雄　水長情意濃

四四

曉色山雲好　垂釣在江邊

四五
重嶂頗隱微
曲流亦約現

四六
峭壁懸長河　傾瀉貫綠蘿
中有青松樹　隨風舞清歌

四七
詩句天外來　如畫住蓬萊
山雲常相繞　草木舞階台

四八
景物如世外　山深雲水深

四九

山遠不可盡　雲深樹蔥籠

五十

清朗天地好　山坡樹綠紅

山高霧氣濛　水遠雲融融

五十一

別館此地好　四時樂清閑

崖邊青松樹　高立雲靄間

陸、庚寅年孟秋月起　第四本

一　夢幻之山夢幻雲

二　蒼山如墨點　徘徊雲海間
　　涼風渡秋山　翻起白雲閑

三　前山復後山　相續復相連

四

郊野山水好　四季景如春

五

郊外景如畫　草木如逢春
疊山出清水　奔流如瀉銀

六

山雲且空濛

七

遠山常矇矓　近山氣勢雄
遠近各有趣　流水自潨潨

八

青山四季好　流水自潺潺

十

花木四時好　不問世炎涼

青松何葳蕤　熠熠生輝光

十一

莽莽群山中　飄雲影似虹

飛流常浩浩　奔馳山樹紅

十二

心中思空明　山川復如是

十三

江山滿眼春

十四

山林自幽靜　築屋日清閑

十五

郊外趣味好　宜室亦宜家

十六

春秋景物好　此處最宜人

山水清朗貌　草木日日新

十七

遠近山起伏　草木分高低

烟霞常隱隱　窗前野雞啼

十八

青松立高崗圖

十九

山依戀著雲　雲依戀著山

二十

柳條飄過了春天夏天

秋天依舊舞著絲絲的婀娜

二六

春秋花木盛　遠近皆不同
山高披雲霧　霧重濕翠濃

二七

遠望深山處　高崗不染塵
半坡草木村　築屋渡晨昏

二八

山在雲常在

二九

山中自有春

三十

山深雲亦深

三一

山雲無盡愛　一生無止休

三二

遠處山巒起伏與
雲高高低低沉醉
在大地

三三

山雲喲
無窮無盡

三四

雲山兩依戀

三五

翠樹立蒼厓　　紅花春秋開

崖下濤濤水　　不盡滾滾來

三六

驚起叢林鳥　　歌舞且盤旋

兩水碉谷落　　滔滔聲震天

三七

夢中的雲

依偎在山邊

三八

無盡的雲
包圍無盡的山

三九

荒村有天趣　花木自森森
溪畔不見客　潺潺似水音

四十

山在　雲常在

四十一

白雲作團團　依偎青山巒
松幹獨空立　可看雲卷觀

四十二

雲捲似螺鬟　層浪滿秋山

山雲融一體　松幹出浪間

四十三

千巖常競秀　水出群山間

四十四

草木有榮華　夾岸水澄霞

捕魚且為樂　臨風聽蟲蛙

四十五

歲去歲來總匆匆　山嶺翠松花映紅

遠山縹緲近波涌　順風順水作釣翁

四十六

春秋草木長　小屋可潛藏

烟雲時縹緲　奔波在山旁

四十七

遠山意緲緲　水來似曲虹

結廬聽天籟　雲水聲略同

四十八

連綿青山好　遠近有高低

花草雜芳甸　相連到西隄

西邊有水澤　家人候相攜

四十九

雲濤因風捲　依傍在山松

五十

風來風去自往還　隱隱約約繞青山

山頂雲濤松樹好　幽居常醉青雲間

五十一

雲濤只有山間好　作伴青松任往還

五十二

雲濤自舒卷　相依在山邊

五十三

嶺上層層雲　飄散何紛紛

青山終年好　願作彩霞裙

五十四

山縹緲　雲窈杳　層層雲團依山繞

山頭高　青翠之色出雲表

半山之腰　沒入雲中不知曉

天知了

五十五

遠近多高山　雲層依山繞

五十六

一山一山又一山　山山都在雲海間

雲海因風常飄動　翠綠山頭自往還

五十七

遠來水　出山清

屋邊樹　朱綠明

日日可醉大地情

五十八

飛鳥渡白雲　雲水長隨君

君擇高丘住　不與俗同群

五十九

水碧疑可采　山青綠樹蔥

百花多繁茂　巉巖深壑通

挂流似有意　奔馳海之東

壯麗山水好　日夜懷遠公

六十

朝日雲出外　暮至雲歸來

去來依山嶺　惓惓只徘徊

六十一

林寺疑無路　曲徑應可通

山高萬籟寂　橫雲卷翠濃

六十二

南國山多雄　遠峯亦玲瓏

烟寺出林外　時聽五更鐘

六十三

地拔高峯起　曲徑可通幽

林中出山寺　窈冥山雲間

六十四

雲水今日好　山高草木春

六十五

白雲如涌波　波波埋高山

六十六

千山橫翠樹　雲來自悠閒

六十七

遠山望不盡　飛泉奔流長

六十八

群峯如攢聚　萬壑絕林烟

六十九

山險不見路　雲去自有天

七十

大山小山如浮甕　處處頑雲撥不開

七十一

飛泉出峯碧　坐臥聽琴絃

七十二

此處多神仙　山在虛無間

閑暇試登覽　處處生嵐烟

七十三

今朝雲來好　水綠青山明

七十四

久臥青山雲　山深雲更深

遂作東山客　永嘯長歌吟

七十五

飛泉何時休　由春流到秋

歲月時變換　不知人間愁

七十六

飛流鳴千壑　草木暗青山

山頂團雲駐　涓涓水潺湲

七十七

長松瀑布各有態

仙人來此亦流連

七十八

愛登山嶺最高處

一覽天下皆瞭然

七十九

有詩即有畫　有畫亦有詩

何須策車馬　可作詩畫癡

八十

山光有美色　奔流水潺潺

八十一

碧水能開一面新　青山花草美人唇

不知寒暑多變化　翠松作伴奪人神

八十二

青山不厭飽　流水情正長

八十三

紅花適時發　曼衍滿山畦

山中有磵溪　常被雲海迷

八十四

不覺青山老　願作青山妻

青山似有意　常與白雲齊

八十五

紅綠花山暗　山遠雲濤濤

攜伴過小橋　聆聽水濤濤

八十六

峯巒山花美　遠處欲作無

八十七

家住溪畔東　花木山邊濃
出入桃源境　山色頗鴻濛
時節忽變異　攜幼購物豐
歸來酌美酒　歡樂作醉翁

八十八

心中無罣礙　山水自然美

八十九

有詩即有畫　有畫即有詩
何必費思索　詩畫寸心知

九十

提筆即作詩　畫作任所之

心中了無礙　詩畫兩相持

九十一

窮約去作詩　作畫解窮時

詩畫交相感　窮通知不知

九十二

心中先有畫　畫好再作詩

若是詩先作　繪畫亦隨之

九十三

心中了無罣　所見莫非詩

詩成畫即作　詩畫隨心之

九十四

心中無窒礙　景物常參差

參差景作畫　畫畢即有詩

九十五

蒼莽景物好　喜悅自相忘

詩畫不相妨　天地常莽蒼

九十六

中心光華滿　詩畫不須尋

我心即是畫　我畫即我心

九十七

水從山中瀉　奔流似醉吟

誰說山難畫　但見雲深深

九十八

我愛大地好　雲山是知音

看雲層層涌　山壯有綠林

九十九

青山不知老　雲願左右隨

山崖有斷處　雲來或速遲

一〇〇

心中少俗事　想來即成詩

詩成即作畫　詩畫我心知

一〇一

我瘦山亦瘦　我胖山亦肥

水隨山勢轉　霧來常霏霏

一〇二

雲來有靈氣　山勢略隱微

雲去青山好　水流繞山飛

一〇三

我瘦山更瘦　我胖山更肥

胖瘦無常理　水流總如飛

一〇四

我夢會作畫　醒來即作詩

忽夢忽又醒　詩畫心中知

一〇五

山做排雲勢　頂上草木豐

水流從天際　不知何時終

一〇六

水流懸似絲　絲絲垂山陂

山高壯且麗　深處雲奔馳

一〇七

清晨忽來夢　夢見山水圖

山高且削立　水流宛如珠

一〇八

白雲常自在　飛到青山邊

一〇九

萬物有掛罣　白雲無縛牽

來去皆如意　青山卻纏綿

一○

來是白雲來　去是白雲歸

去來皆隨意　依山只徘徊

一一一

只有青山可作伴　白雲日夜繞山飛

一一二

化身作雲彩　願依青山歸

一一三

家住青山東　盪舟碧水中

松幹四季好　閑臥聽松風

想像蓬萊境　煙霧亦濛濛

一一四

我思桃源境　松木有三千

壯哉何鬱鬱　溪水碧於天

遠山何渺渺　興來讀書眠

不知漢與魏　寂寂守雲煙

一一五

我心即是畫　我畫說我心

心畫常如一　無須四處尋

一一六

歸來去種松　松枝舞寒風

風動山不動　飛泉響山空

一一七

嶺上有寒松　松翠百餘里

不知天寒凍　飛雲入屋裏

一一八

此處比擬桃源境　卜鄰即在水之西

雲滿山頭花滿溪　春風蕩蕩綠草齊

一一九

我心即是畫　畫畢即成詩

詩畫皆順意　朝夕歡相持

一二〇

心中自有畫　有畫即成詩

詩畫兩皆可　無須日夜思

一二一

高峻的山　以雲為衣裙

一二二

有山亦有水　山上松枝繁

水流自天際　日夜流潺湲

一二三

圖畫即我詩　我詩心自知

無須強作解　山雲相扶持

一二四

心中無罣礙　山水有餘情

一二五

雲自逍遙　山自閑

一二六

我畫心中景　有山亦有雲

連綿山無盡　雲層似飄裙

一二七

東坡有詩云　詩畫本律一

我有詩畫云　即詩即是畫

詩畫出心源　性真詩畫易

但笑世俗人　尋詩覓畫急

一二八

我畫即是詩　詩言我心思

遠山似熊羆　住者人居奇

近山形斧削　無人敢來欺

山中濛濛氣　雲影日夜馳

臥遊此番景　四時皆合宜

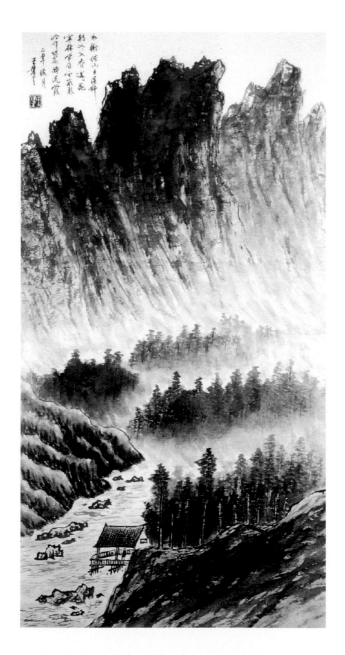

附錄一　山水畫選

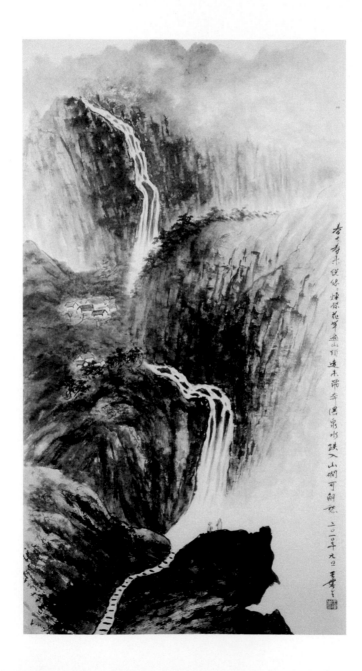

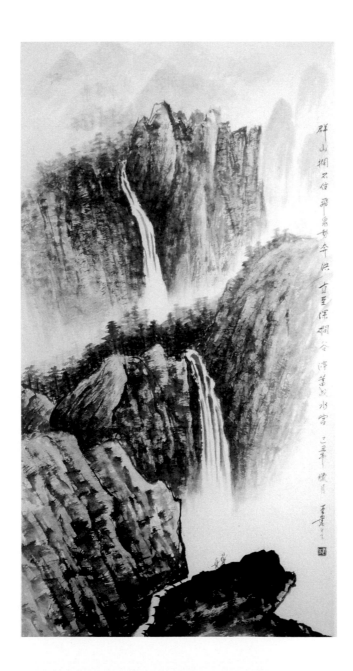

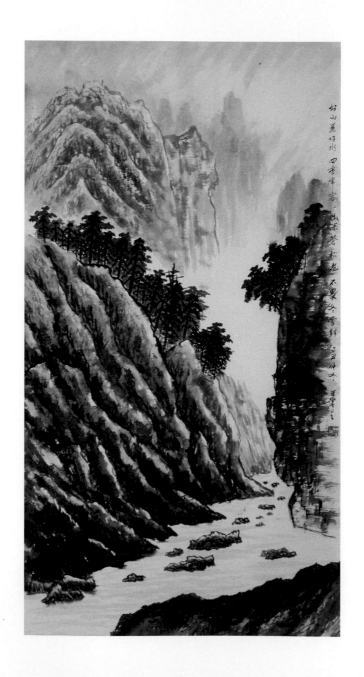

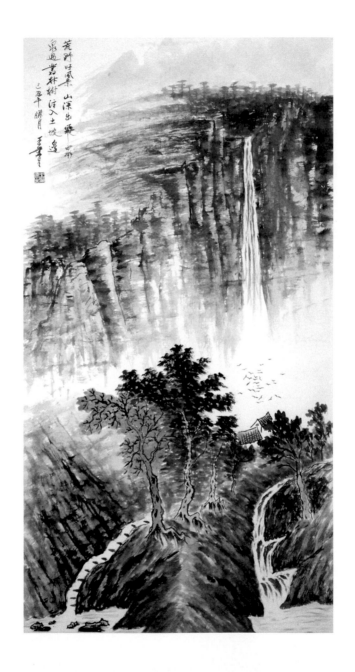

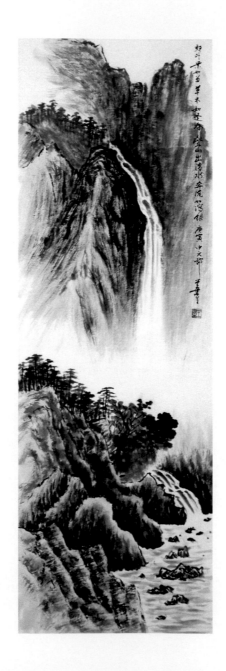

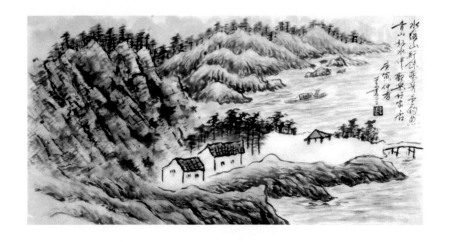

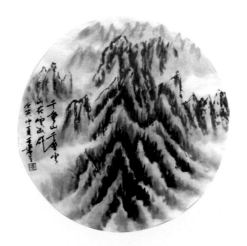

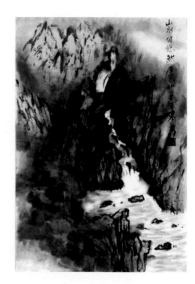

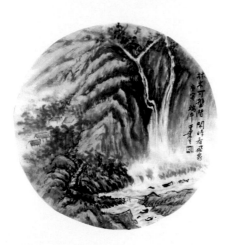

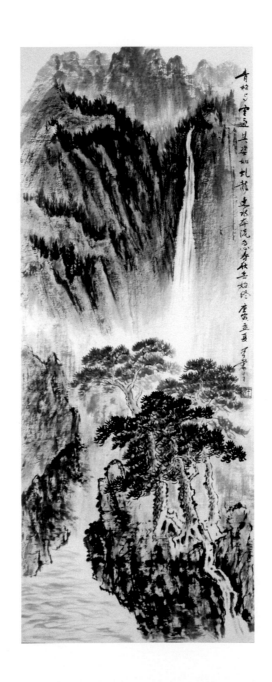

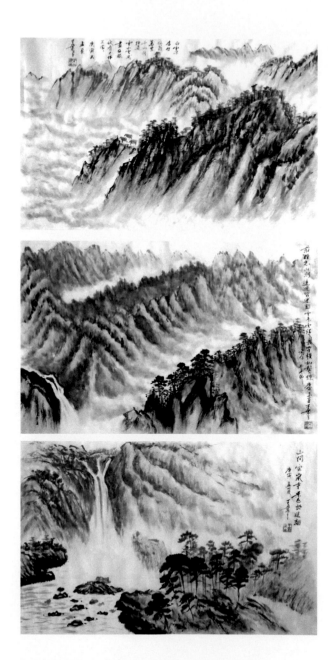

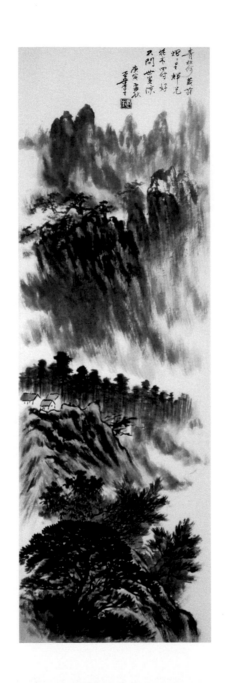

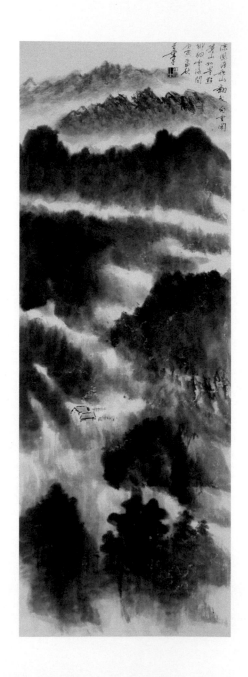

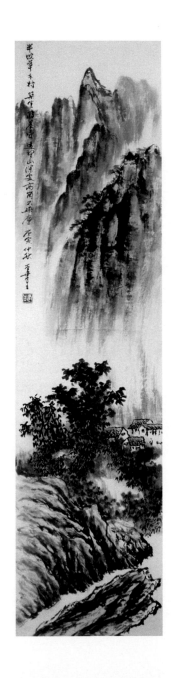

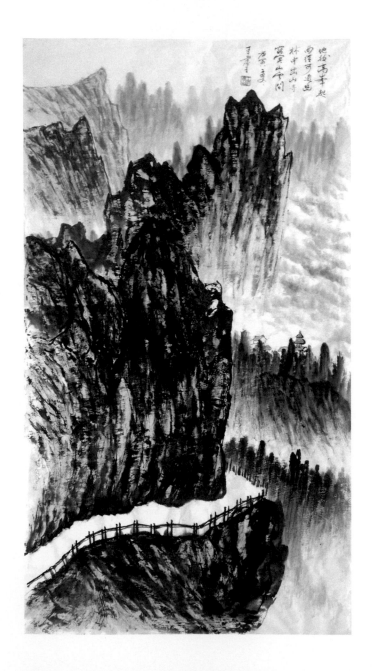

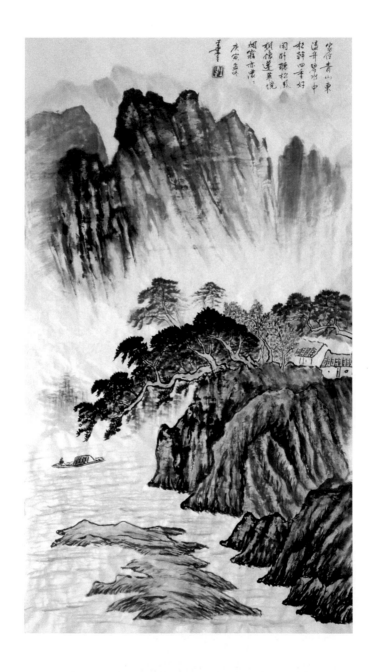

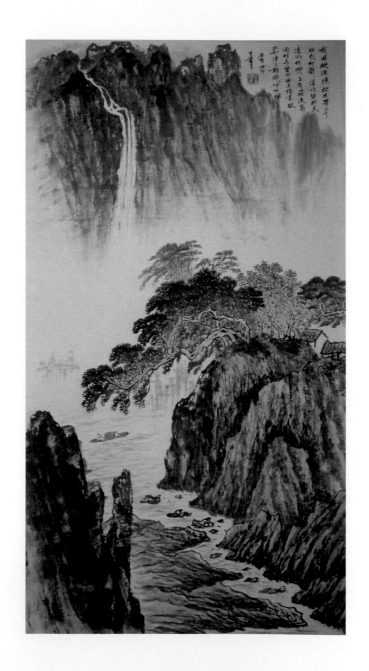

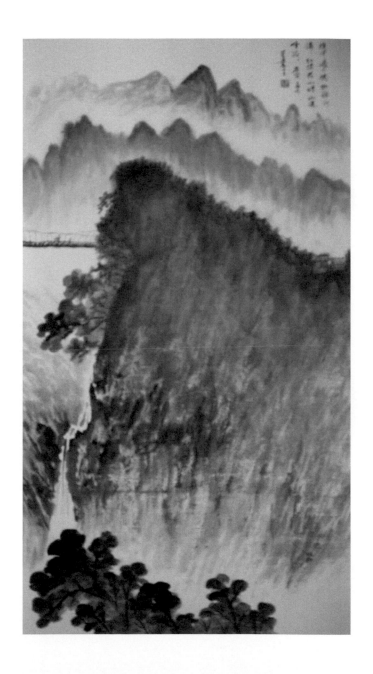

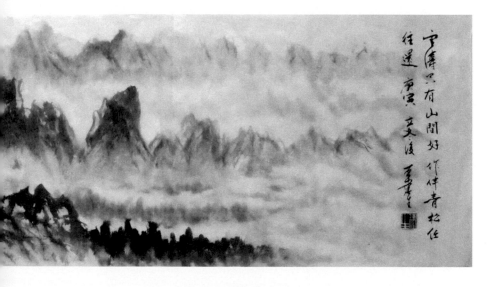

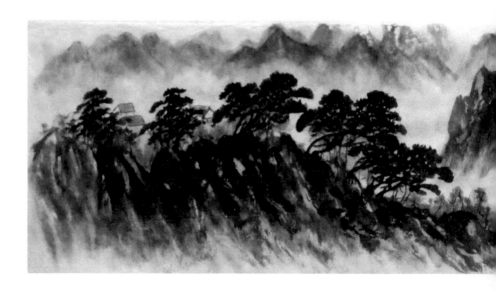

附錄二　本書作者著作目錄

（一）、論著

書名	出版地	出版社	出版時間	頁數
1 《說文解字》中的古文究	台中	手抄本	1970年6月	271頁
2 袁枚的文學批評	台中	手抄本	1973年6月	568頁
3 鄭板橋研究	台中	曾文出版社	1976年11月	212頁
4 吳梅村研究	台中	曾文出版社	1981年4月	377頁
5 趙甌北研究（上、下）	台北	台灣學生書局	1988年7月	864頁
6 蔣心餘研究（上、中、下）	台北	台灣學生書局	1996年10月	1305頁
7 增訂本鄭板橋研究	台北	文津出版社	1999年8月	312頁
8 增訂本吳梅村研究	台北	文津出版社	2000年6月	418頁
9 袁枚的文學批評（增訂本）	台北	聖環圖書公司	2001年12月	490頁
10 古典詩選及評注	台北	文津出版社	2003年8月	473頁

書名	出版地	出版社	出版時間	頁數
11 簡明中國詩歌史	台北	文津出版社	2004年9月	341頁
12 《隨園詩話》中所提及清代人物索引	台北	文津出版社	2005年7月	223頁
13 清代詩文理論研究	台北	秀威資訊科技公司	2007年2月	246頁
14 韓柳文選評注	台北	文津出版社	2008年9月	318頁
15 陶謝詩選評注	台北	秀威資訊科技	2008年9月	226頁
16 詩學‧詩話‧詩論講稿	台中	東海中文研究所講義	2008年9月	391頁
17 歐蘇文選評注	台北	文津出版社	2009年1月	354頁
18 詩與詩人專題研究講稿	台中	東海中文研究所講義	2009年1月	214頁
19 楚辭選評注	台中	秀威資訊科技	2009年4月	306頁
20 山水詩研究講稿	台中	東海中文研究所講義	2009年11月	328頁
21 索引本評校補《爨塵蓮寸集》	台北	秀威資訊科技公司	2011年4月	270頁
22 一代山水畫大師井松嶺傳（井松嶺先生口述王建生整理）	待刊			

（二）、合集

書名	出版地	出版社	出版時間	頁數
1 王建生詩文集	台中	自刊本	1990年7月	168頁
2 建生文藝散論	台北	桂冠圖書公司	1993年3月	254頁
3 心靈之美	台北	桂冠圖書公司	2000年11月	208頁
4 山濤集	台北	聯合文學	2005年8月	206頁

（三）、詩集

	書名	出版地	出版社	出版時間	頁數
1	建生詩稿初集	台中	自刊本	1992年11月	70頁　270首
2	涌泉集	台中	自刊本	2001年3月	145頁　310首
3	山水畫題詩集	台北	上大聯合股份有限公司	2009年12月136頁	600餘首
4	山水畫題詩續集（附畫作）	台北	秀威資訊科技	2011年8月	440餘首

（四）、畫集

書名	出版地	出版社	出版時間	頁數
消暑小集（畫冊）	台中	台中養心齋	2006年9月	2（上下卷）長卷軸

（五）收集金石文物

	書名	出版地	出版社	出版時間	頁數
1	尺牘珍寶	台中	自刊本	2005年5月	32頁
2	金石古玩入門趣	台北	貓頭鷹出版社	2010年3月	

（六）、單篇學術論文、文藝創作作品、展演

編號	著作篇名	出版書籍及期刊名稱	卷期、頁數	出版年月
1	鄭板橋生平考釋	東海學報	17卷頁75至92	1976年8月
2	吳梅村交遊考	東海學報	20卷頁83至101	1979年6月
3	吳梅村的生平	東海中文學報	第一期頁177至192	1981年4月
4	屈原的「存君興國信念」與忠怨之辭	遠太人	15期頁53至54	1984年12月
5	淺論我個人對文藝建設的新構想	東海文藝季刊	16期頁1至5	1985年6月
6	談文學的進化論	東海文藝季刊	17期頁3至8	1985年9月
7	淺談文學的多元論	東海文藝季刊	20期頁6至8	1986年6月
8	談文學的波動說	東海文藝季刊	24期頁1至14	1987年6月
9	「性靈說」的意義	東海文藝季刊	25期頁2至7	1987年9月
10	清代的文學與批評環境	東海文藝季刊	26期頁3至27	1987年12月
11	與青年朋友談文藝—須有「個性」	東海文藝季刊	27期頁18至21	1988年3月
12	與青年朋友談文藝—須有「真」「趣」	東海文藝季刊	33期頁7至11	1988年6月
13	從文藝創作獎談文藝創作論	東海文藝季刊	28期頁2至11	1988年6月
14	趙甌北的文學批評—論李白	中國文化月刊	104期頁32至47	1988年6月
15	趙甌北的史學成就	中國文化月刊	29卷頁39至53	1988年6月
16	趙甌北的文學批評—論杜甫	中國文化月刊	105期頁32至41	1988年7月
17	趙甌北的文學批評—論杜甫	東海中文學報	8期頁19至66	1988年6月
18	趙甌北的文學批評—論韓愈	中國文化月刊	106期頁36至44	1988年6月
19	憶巴師（古詩）	巴壺天追思錄	頁112至114	1988年8月
20	與青年朋友談文藝—須有「主」「從」	東海文藝季刊	29期頁6至9	1988年9月

著作篇名	出版書籍及期刊名稱	卷期、頁數	出版年月
21 趙甌北的文學批評—論白居易	中國文化月刊	107期頁105至114	1988年9月
22 趙甌北的文學批評—論歐陽修	中國文化月刊	108期頁34至38	1988年10月
23 與青年朋友談文藝—須有「結構」	東海文藝季刊	30期頁2至7	1988年12月
24 趙甌北的文學批評—論王安石	中國文化月刊	110期頁27至31	1988年12月
25 趙甌北的生平事略	書和人	611期	1988年12月
26 趙甌北的文學批評—論蘇軾	中國文化月刊	112期頁30至40	1989年1月
27 與青年朋友談文藝—須有「氣」「象」	東海文藝季刊	31期頁2至10	1989年3月
28 詩經、楚辭	中國文化月刊	121期頁98至113	1989年11月
29 漢代詩歌—樂府民歌	中國文化月刊	122期頁95至105	1989年12月
30 魏晉南北朝民歌	中國文化月刊	123期頁65至86	1990年1月
31 唐代詩歌（一）	中國文化月刊	124期頁27至46	1990年2月
32 唐代詩歌（二）	中國文化月刊	125期頁73至92	1990年3月
33 唐代詩歌（三）	中國文化月刊	126期頁83至108	1990年4月
34 宋代詩歌（上）	中國文化月刊	128期頁59至81	1990年6月
35 宋代詩歌（下）	中國文化月刊	129期頁66至80	1990年7月
36 中國散文史	東海中文學報	9期頁33至96	1990年7月
37 金元詩歌	中國文化月刊	130期頁71至80	1990年8月
38 明代詩歌	中國文化月刊	131期頁54至73	1990年9月
39 清代詩歌（上）	中國文化月刊	132期頁68至78	1990年10月
40 清代詩歌（下）	中國文化月刊	133期頁44至62	1990年11月
41 歲暮詠四君子（古詩）	東海校刊	238期	1990年12月
42 東坡傳	中國文化月刊	135期頁36至56	1991年1月

著作篇名	出版書籍及期刊名稱	卷期、頁數	出版年月
43 歐陽修傳	中國文化月刊	138期頁43至62	1991年4月
44 慶祝開國八十年（古詩）	實踐月刊	816期頁12	1991年5月
45 應東海大學書法社國畫社邀請參加師生聯展（展出書法）	在東海大學課外活動中心展出	1991年12月	
46 題畫詩（八十二首，自題所作水墨畫）	中國文化月刊	152期頁87至97	1992年6月
47 應中國當代大專教授聯誼會邀請聯展（展出書畫）	在台中文化中心文英館展出	1993年1月	
48 應台灣省中國書畫學會邀請聯展（展出書畫）展出	在台中文化中心文英館	1993年1月	
49 蔣心餘文學述評—藏園九種曲（一）	中國文化月刊	160期頁62至82	1993年2月
50 題畫詩（有畫作）	東海文學	38期頁37至38	1993年6月
51 應中國當代大專書畫教授聯展作品刊出	中國當代大專書畫教授聯展選集	頁15	1993年7月
52 蔣心餘文學述評—藏園九種曲（二）	中國文化月刊	166期頁91至110	1993年8月
53 刊出行書中部五縣市書法比賽入選作品會員作品專輯	台灣省中國書畫學會	頁35	1993年
54 評「李可染畫論」	書評（雙月刊）	8期頁3至5	1994年2月
55 蔣心餘文學述評—藏園九種曲（三）	中國文化月刊	173期頁75至91	1994年2月
56 蔣心餘文學述評—藏園九種曲（四）	中國文化月刊	177期頁95至118	1994年7月
57 蔣心餘與袁枚、趙翼及江西文人之交遊	東海中文學報	11期頁11至29	1994年12月
58 也談玉璧	中國文化月刊	194期頁121至128	1995年12月
59 談玉圭	中國文化月刊	198期頁114至127	1996年4月

	著作篇名	出版書籍及期刊名稱	卷期、頁數	出版年月
60	應中國當代書畫聯誼邀請「傑出書畫名家聯展」（展出書法、水墨畫）	在美國洛杉磯展出	1996年10月	
61	應兩岸書畫交流暨台灣區國畫創作比賽聯展（展出書法、水墨畫）	在台中市文英館展出	聯展作品于85年12月1997年1月31日出版	
62	清代文學家蔣士銓	書和人	823期	1997年4月19日
63	神韻說的意義	中國文化月刊	220期頁62至67	1998年7月
64	肌理說的意義	中國文化月刊	221期頁46至48	1998年8月
65	憶江師學謙	東海大學校刊	7卷1期	1999年3月10日
66	憶江師學謙	東海校友雙月刊	207期	1999年3月
67	參加「台灣文學望鄉路」現場詩創作	台中文化中心		1999年4月
68	懷念老友松齡兄	東海大學校刊	7卷3期	1999年5月
69	台灣省中國書畫學會會員聯展（展出書畫）	台中市文化中心第三、四展覽室	1999年11月20日至12月2日	
70	揚州八怪的鄭板橋	書和人	910期	2000年9月16日
71	韓愈的生平柳宗元的生平	未刊稿（後收在《山濤集》）	頁80至113	1999年8月
72	憶方師母紀念文集	方師母張懋言女士	頁152	2001年6月
73	捐出書畫、參與財團法人華濟醫學文教基金	地點：嘉義華濟醫院	2001年8、9月會學辦「關懷心、濟世情」書畫義賣會	2001年
74	參與台灣省中國書畫學會聯展（展出書畫）台	中市文化中心文英館	2001年12月15日	
75	參加台灣省中國書畫學會聯展（展出書畫）	彰化社教館		2002年11月
76	參加台灣省中國書畫學會聯展（展出書畫）	台中市文化中心文英館		2003年8月23日
77	應台中科博館邀請演講〈菊花〉	台中科博館與文學〉		2003年11月

編號	著作篇名	出版書籍及期刊名稱	卷期、頁數	出版年月
78	《菊花與文學》	《東海文學》	第55期83-87頁	2004年6月
79	《從〈興懷集〉、〈獨往集〉平與人格思想》看蕭繼宗先生	《緬懷與傳承·東海中文》	頁93-123系五十年學術研討會	2005年10月
80	參加台灣省中國書畫學會書畫聯展主題畫廊（展出書畫）	台中市文化中心文英館	2005年10月1日	
81	應邀北京大學中文系講座，題目：乾隆三大家：袁枚、趙翼、蔣士銓	北京大學中文系	2006年4月	
82	參加第九屆東亞（台灣、韓國、日本）詩書展	台中市文化中心	收在《作品集》31~32頁	2006年5月
83	《從《興懷集》、《獨往集》看蕭繼宗先生平與人格思想	東海中文學報	18期頁131~162	2006年7月
84	參加台灣省中國書畫學會書畫聯展（展出書畫）	台中市稅捐處畫廊	2006年10月	
85	〈袁枚、趙翼、蔣士銓三家同題詩比較研究〉論文發表會	東海大學中文系教師	42頁	2006年11月
86	大雪山一日遊〉一中文系系友會紀實	《東海人》季刊	第六期第二版	2007年5月20日
87	參加2007台灣省中國書畫學會會員聯展（展出書畫）	台中市文化局文英館主題畫廊	有《作品集》刊出	2007年7月14日
88	《袁枚、趙翼、蔣士銓三家同題詩比較研究》	《東海中文學報》第19期	頁139~194	2007年7月
89	接受《東海文學》專訪，題目：〈他的專情專心與專一〉	《東海文學》	第58期頁53~59	2007年6月
90	兩岸大學生長江三角洲考察活動參訪紀實	《東海校訊》	131期第3版	2007年10月31日
91	參加台灣省中國書畫學會會員聯展（展出書畫）	台中市稅捐處畫廊	2008年11~12月	
92	「博愛之謂仁」書法	台北：《新中華》雜誌	第28期46頁	2009年1月

	著作篇名	出版書籍及期刊名稱	卷期、頁數	出版年月
93	「台灣省中國書畫學會」及「台中市青溪新文藝學會」在台中市後備指揮部舉辦「吉祥聯誼」團拜，王建生資深理事：精進書藝，著作《陶謝詩選評注》表現卓越，推展中華文化有功，接受表揚。	台中市後備指揮部	2009年2月15日	
94	「台灣省中國書畫學會」、台中市青溪新文藝學會聯展（展出書畫）	台中市後備指揮部官兵活動中心大禮堂	2009年10月10日	
95	赴南京大學學術交流，題目：袁枚與《隨園詩話》。並列為「明星講座」	南京大學	2009年10月21日起一個月	
96	台灣省書畫學會聯展（展出畫作）	藝廊（四）	台中文化中心大墩	2010年8月21日至2010年9月2日
97	大道中國書畫學會聯展（展出書作）	台中文化中心大墩藝廊（四）	2010年8月21日至2010年9月2日	2010年8月21日至
98	台中文藝交流協會（展出畫作）	台中財稅局藝廊	2010年9月1日至2010年9月3日	
99	蕭繼宗先生寫景詩的探討	東海大學中文系教師發表會	2010年10月	
100	敬悼鍾教授慧玲	東海大學中文系鍾慧玲教授紀念集	2011年1月	
101	台灣省中國書畫學會聯展（展出書畫）	台中文化中心大墩藝廊（四）	2011年2月10日至16日	
102	敬挽鍾教授慧玲（七古詩）	《東海文學》62期	頁5	2011年6月
103	我眼中的中文系學生	《東海文學》62期	頁6至頁7	2011年6月
104	《東海文學》62期封面封底水墨畫二幅	《東海文學》62期	封面封底	2011年6月
105	蕭繼宗先生寫景詩的探討	東海《中文學報》23期	頁1至頁22	2011年7月

美學藝術類　PH0049

山水畫題詩續集

作　　　者/王建生
責任編輯/蔡曉雯
圖文排版/蔡瑋中
封面設計/王嵩賀

發　行　人/宋政坤
法律顧問/毛國樑　律師
印製出版/秀威資訊科技股份有限公司
　　　　　114台北市內湖區瑞光路76巷65號1樓
　　　　　電話：+886-2-2796-3638　傳真：+886-2-2796-1377
　　　　　http://www.showwe.com.tw
劃撥帳號/19563868　戶名：秀威資訊科技股份有限公司
　　　　　讀者服務信箱：service@showwe.com.tw
展售門市/國家書店（松江門市）
　　　　　104台北市中山區松江路209號1樓
　　　　　電話：+886-2-2518-0207　傳真：+886-2-2518-0778
網路訂購/秀威網路書店：http://www.bodbooks.com.tw
　　　　　國家網路書店：http://www.govbooks.com.tw
圖書經銷/紅螞蟻圖書有限公司
　　　　　114台北市內湖區舊宗路二段121巷28、32號4樓
　　　　　電話：+886-2-2795-3656　傳真：+886-2-2795-4100

2011年8月BOD一版
定價：280元

國家圖書館出版品預行編目

山水畫題詩. 續集 / 王建生著. -- 一版. -- 臺北市：秀威
　資訊科技, 2011. 08
　　面； 公分. --（美學藝術；PH0049）
　BOD版
　ISBN 978-986-221-789-4（平裝）

　1. 題畫詩　2. 山水畫　3. 題跋

945.32　　　　　　　　　　　　　　　100012228

讀 者 回 函 卡

感謝您購買本書，為提升服務品質，請填妥以下資料，將讀者回函卡直接寄
回或傳真本公司，收到您的寶貴意見後，我們會收藏記錄及檢討，謝謝！
如您需要了解本公司最新出版書目、購書優惠或企劃活動，歡迎您上網查詢
或下載相關資料：http:// www.showwe.com.tw

您購買的書名：＿＿＿＿＿＿＿＿＿＿＿＿＿＿＿＿＿＿＿＿＿＿＿＿

出生日期：＿＿＿＿＿年＿＿＿＿＿月＿＿＿＿＿日

學歷：□高中 (含) 以下　　□大專　　□研究所 (含) 以上

職業：□製造業　□金融業　□資訊業　□軍警　□傳播業　□自由業
　　　□服務業　□公務員　□教職　　□學生　□家管　　□其它＿＿＿

購書地點：□網路書店　□實體書店　□書展　□郵購　□贈閱　□其他

您從何得知本書的消息？

　□網路書店　□實體書店　□網路搜尋　□電子報　□書訊　□雜誌
　□傳播媒體　□親友推薦　□網站推薦　□部落格　□其他＿＿＿＿＿＿

您對本書的評價：(請填代號　1.非常滿意　2.滿意　3.尚可　4.再改進)

　封面設計＿＿＿　版面編排＿＿＿　內容＿＿＿　文／譯筆＿＿＿　價格＿＿＿

讀完書後您覺得：

　□很有收穫　□有收穫　□收穫不多　□沒收穫

對我們的建議：＿＿＿＿＿＿＿＿＿＿＿＿＿＿＿＿＿＿＿＿＿＿＿＿

＿＿＿＿＿＿＿＿＿＿＿＿＿＿＿＿＿＿＿＿＿＿＿＿＿＿＿＿＿＿＿＿＿

＿＿＿＿＿＿＿＿＿＿＿＿＿＿＿＿＿＿＿＿＿＿＿＿＿＿＿＿＿＿＿＿＿

＿＿＿＿＿＿＿＿＿＿＿＿＿＿＿＿＿＿＿＿＿＿＿＿＿＿＿＿＿＿＿＿＿

11466
台北市內湖區瑞光路 76 巷 65 號 1 樓

秀威資訊科技股份有限公司　　　收

BOD 數位出版事業部

⋯⋯⋯⋯⋯⋯⋯⋯⋯⋯⋯⋯⋯⋯⋯⋯⋯⋯⋯⋯⋯⋯⋯⋯⋯⋯

（請沿線對折寄回，謝謝！）

姓　　名：＿＿＿＿＿＿＿＿　年齡：＿＿＿＿　性別：□女　□男

郵遞區號：□□□□□

地　　址：＿＿＿＿＿＿＿＿＿＿＿＿＿＿＿＿＿＿＿＿＿＿＿

聯絡電話：(日) ＿＿＿＿＿＿＿＿＿＿　(夜) ＿＿＿＿＿＿＿＿＿

E-mail：＿＿＿＿＿＿＿＿＿＿＿＿＿＿＿＿＿＿＿＿＿＿＿